历代碑帖法书萃编

唐杜牧书张好好诗

未入土前影本

文物出版社

U0125032

图书在版编目（CIP）数据

唐杜牧书张好好诗：未入土前影本 /《历代碑帖法书萃编》编辑组编 . —— 北京：文物出版社，2024.5
ISBN 978-7-5010-8390-9

I. ①唐 … II . ①历 … III. ①行书—碑帖—中国—唐代 IV. ① J292.24

中国国家版本馆 CIP 数据核字 (2024) 第 054990 号

唐杜牧书张好好诗 未入土前影本

编　　者	《历代碑帖法书萃编》编辑组
封面题签	苏士澍
学术顾问	高　岩
责任编辑	王　震
责任印制	王　芳
出版发行	文 物 出 版 社
地　　址	北京市东城区东直门内北小街 2 号楼
邮　　编	100007
网　　址	http://www.wenwu.com
制版印刷	北京荣宝艺品印刷有限公司
经　　销	新华书店
开　　本	965mm×1270mm　1/16
印　　张	1.5
版　　次	2024 年 5 月第 1 版
印　　次	2024 年 5 月第 1 次印刷
书　　号	ISBN 978-7-5010-8390-9
定　　价	21.00 元

杜牧之書張好好詩

共大頁十三頁
小箋一條

庚寅孟秋廿九日得見墨跡麻箋脫落幸墨彩無傷三生薄倖五圖辰倉皇俱於紙上稀見之

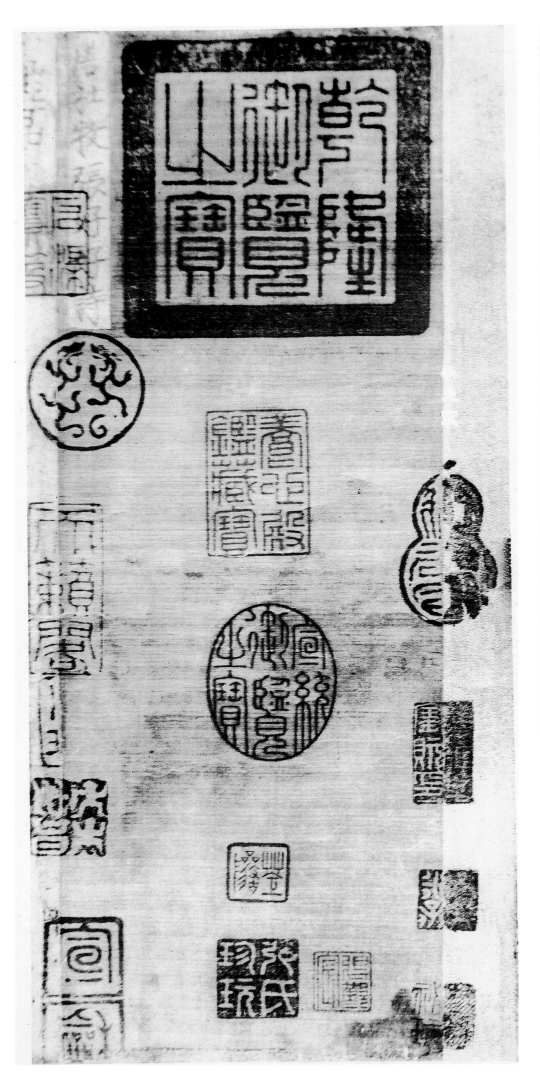

唐杜牧之張好々詩 蕉林珍秘 神品 上上

2

张好好诗 并序

牧大和三年佐故吏部沈
公江西幕好好年十三始
以善歌舞来乐籍中后一
岁以镇宣城后复置好好
于宣城籍中后二年

沈芳述師以雙孫納
之又三歲余于洛陽東
城重觀好感舊憑懷
故題詩贈

君為豫章姝十三嬈

條翠葉鳳尾井胎

蓬入舍路高涨倚天半

跨江连瑞虞山地试诸

喷特使华莲铺自必

顾四座始诗床踟蹰吴口误

妍起引赞低回暝君语

裹篑可为下瀍岛遂

音罢褥眄三亚油

一声离雛凤呼蟹结进

闹细塞荒引圆庐

泉者禾结逐蔥宗雪

衡自云再三

欲谓之天

六张赠之天马锦刷

以水犀梳龍沙秀彩
浪明月遊東湖自此
每相見三日以為疎玉
質隨月滿豔魋逸
春筍絳唇漸輕
雲尚特處徐靜方新

忽東下芒歌隨舳艫

霜潤小謝梅汕暖

句溪蒲身外任塵土

鑄前且歡暖隨趾

真仙家若作任乘發坡埋調賦期

詞如憮人與玉風載

以翠云車以凌小橋

遠日為疇割孤尔

東末幾歲感歡畫高

陽陸沒陽重林相見

緯為當炉枝我苦

門事沙年廿日韻

将遊今在君着拓

変雄無門館惆哭後

水雲聴景訪斜

掛襄柳凉風生霄偶

襟滄頓章

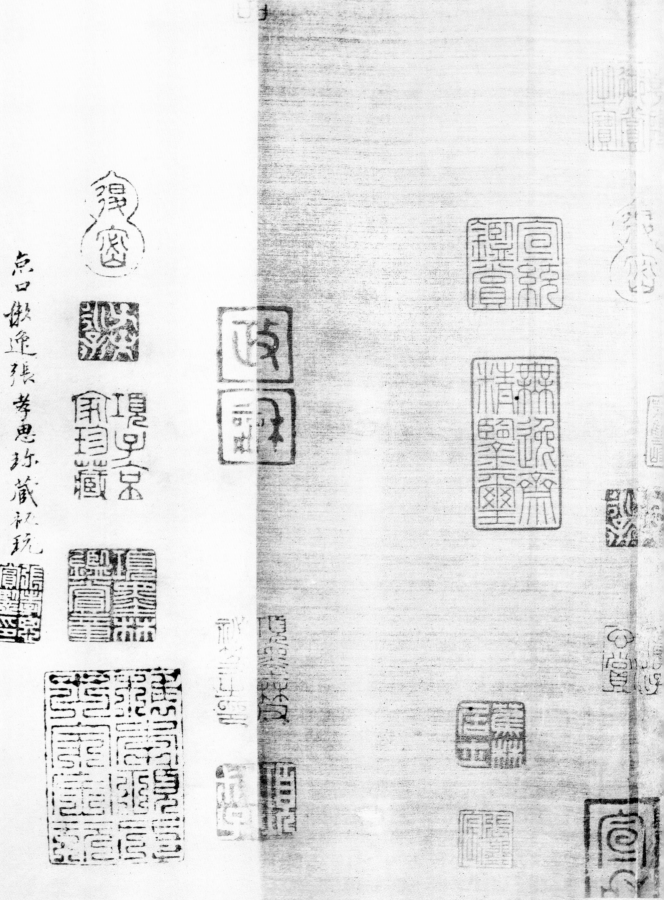

雙峰積雪齋辛羨堯觀

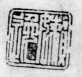

吳郡錢佑觀于西湖

寓吳怕顏觀

大梁班惟志與

仲亨子正敦里同觀

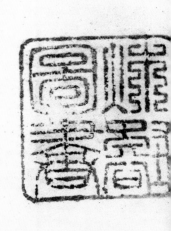

州觀

大德之光吾

嚴陵汪鵬升永嘉
薛漢同觀

释　文

张好好诗并序

牧大和三年佐故吏部沈公江西幕，好好年十三，始以善歌舞来乐籍中。后一岁，公镇宣城，复置好好于宣城籍中。后二年，沈著作述师以双鬟纳之。又二岁，余于洛阳东城重睹好好，感旧伤怀，故题诗赠之。

君为豫章姝，十三才有余。翠茁凤生尾，丹脸莲含跗。高阁倚天半，晴江连碧虚。此地试君唱，特使华筵铺。主公顾四座，始讶来踟蹰。吴娃起引赞，低徊映长裾。双鬟可高下，才过青罗襦。盼盼下垂袖，一声离凤呼。繁弦迸关纽，塞管引圆芦。众音不能逐，袅袅穿云衢。主公再三叹，谓言天下殊。赠之天马锦，副以水犀梳。龙沙看秋浪，明月游东湖。自此每相见，三日以为疏。玉质随月满，艳态逐春舒。绛唇渐轻巧，云步转虚徐。旌旆忽东下，笙歌随舳舻。霜凋小（此字点去）谢楼树，沙暖句溪蒲。身外任尘土，樽前且欢娱。飘然集仙客（著作任集贤校理），讽赋期相如。聘之碧玉佩，载以紫云车。洞闲水声远，月高蟾影孤。尔来未几岁，散尽高阳徒。洛阳重相见，绰绰为当炉。怪我苦何事，少年生白须。朋游今在否，落拓更能无？门馆恸哭后，水云愁景初。斜日挂衰柳，凉风生座偶。□□满襟泪，短章聊□□。

15

唐杜牧书《张好好诗卷》，行书，白麻纸本，四接，文四十七行，纵二八·三、横一六一厘米。

杜牧（八○三—八五三年），字牧之，京兆万年（今陕西省西安市）人，是唐代政治家、史学家杜佑之孙。二十三岁作《阿房宫赋》，由是名声大噪，在晚唐文坛具有重要地位。杜牧大和二年（八二八年）进士及第，后随沈传师往洪州（今江西省南昌市）。杜牧在传师府中遇到了年仅十三岁的乐伎张好好。数年之后，杜牧于洛阳重遇好好，为她作此诗。序中杜牧称传师为『故吏部沈公』，传师卒于大和九年（八三五年）四月，杜牧于大和九年秋以监察御史分司东都至洛阳。故此诗应作于大和九年（八三五年）秋，书写则更晚于此。

此卷在北宋入内府，今存装裱形式即宣和装，宋徽宗用月白绢金书『唐杜牧张好好诗』签，贴于前宋黄绢隔水。在南宋入贾似道手，元代曾为张九思、张金界奴父子收藏。在明清两代，此卷先经项元汴收藏，再经张觐宸、张孝思父子收藏。曾被董其昌刻入《戏鸿堂帖》。后归梁清标，被梁氏刻入《秋碧堂帖》。再经宋荦、年羹尧递藏，终归清内府，著录于《石渠宝笈初编》，并被刻入《墨妙轩法帖》。近代曾经张伯驹收藏。现藏故宫博物院，文物级别：一级甲。

卷后拖尾现存元人钱良佑、伯颜、班惟志等五条观款。据卞永誉《式古堂书画汇考》卷七记载，这几条元人观款原在赵模《集王千字文》卷后。吴升《大观录》著录《张好好诗卷》，明确说此卷『宋元无跋，以在宣和御府故也』。而《石渠宝笈初编》著录此卷时已有元人观款。现存卷末二行纸损，在补纸上有九处描补痕迹，《戏鸿堂帖》中有两处是完好的，其他几处全部被钩出（图一）。至梁清标所刻《秋碧堂帖》，这九处损泐形态则全部与现存墨迹无二（图二），卷末补纸上钤有『梁标印』白文印。一九四五年，此卷被仓

北京延光室于二十世纪二十年代曾以照片和珂罗版的形式出版《张好好诗卷》。

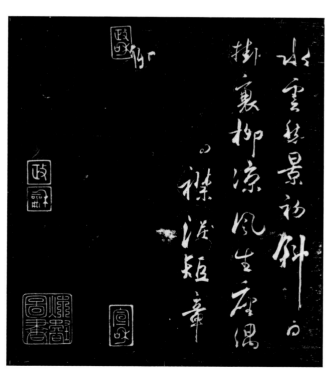

图一

图二

皇出逃的溥仪遗弃在长春伪满皇宫东院图书楼，即俗称『小白楼』之处。后被伪军士兵王学安窃为己有。王氏为避人耳目，竟将此卷埋于地下，以致挖出时『满纸霉点』，『墨色灰暗，甚而剥落』。更有记载为『旧裱浥烂，印章皆变为黑色』，其惨状可想而知。此卷出土后，有一处明显的变化：在延光室照片中，此卷天头和前隔水间骑缝钤盖的北宋『御书』葫芦印，项元汴『博雅堂宝玩印』『子孙永保』『墨林秘玩』三印，均是完整的。但今日所见，这四方印全部只有左半，原在天头上的右半都不见了。此外，今存墨迹中笔画已损而未描补的几处，有些也是此卷被沉埋地下时造成的损伤：如十五行『使』首横起笔、十六行『顾』右

竖、十七行『引』末折、二十一行『圆』左竖下横相交处、二十八行『逐』末笔尾端。这些地方在延光室所摄照片中还是完好且无描补痕迹的。

今以延光室所摄照片为底本印行，冀使广大书法爱好者获见其入土前的原貌，领会原作的书法风神，以助临习研究。

《历代碑帖法书萃编》编辑组

二〇二三年十一月